Pekiti Tirsia Kali **Backstab**

圖文並解

攻防制敵 教

軍用菲律賓武術

U0062006

一膽二力三功夫
在任何搏擊體系
這原則都是不變

蔡偉德 著

附以興趣變事業分享
極低成本賺取專業資格、名氣及人脈

2套 菲律賓
武術系統
全面透視

PEKITI TIRSIA KALI

骯髒拳擊 Dirty Boxing

攻擊的藝術 —— 承傳武學基本奧義

為何選擇菲律賓武術？

暴力事件，犯罪率日益增多，為了自保，其實應該學習武術，不同武術有不同的長處，武術沒有好打或不好打，好不好打是個人問題，不是武術的問題，練習的效率及方法才是重點，菲律賓武術 PTK 不是完美的系統，但卻是一個能夠迅速學習的系統，而且範圍廣泛，由徒手，近距離武器到槍械訓練，當然香港不能作槍械訓練，但對於繁忙的香港人，容易上手，卻是一大賣點。

興趣變事業

我所教授的武術，在香港算是「冷門」，此書亦希望留下記錄，和簡單介紹這兩套武術。下筆初時，其實完全是寫我所教授兩個體系簡介和記錄，但後來覺得這題材太悶，可能沒有人想看，而且很多資訊在網上也可找到，所以我從自己經驗去寫，再加入了創業部分，但「寫吓寫吓……」發覺創業部分越寫越多，所以決定結合兩者來寫。亦看見當下一些傳統武術，博大精深，本應可以發展傳承，但卻慢慢失傳，希望當中一些方法，能供其他師傅作參考。

　　若閣下熱愛武術，有意在這方面發展為副業或者全識，希望此書裡的經驗能給閣下參考，或者你是我的學生，想成為教練，你更加要了解我所用的方法，如果閣下不是習武人士，也希望你能從中參考到一些經驗，把興趣變為事業。

　　創業並不如「激勵大師」所說的，只要每天對著鏡子向自己說：「我係得既！我係得既！」就會成功，也不需要破釜沉舟的氣概。

　　香港生活壓力已經夠大，租金高昂，物價高企，人工追不上通漲，如果「激勵大師」叫你破釜沉舟，你願意嗎？

　　當然不願意！

原因很簡單，未開始盤生意，已令自己充滿壓力，是否很愚蠢？

我們不是有錢人，大企業老闆，看見有機會便投入大量資金，就好似你想開一間 Cafe，未做過生意，未管理過餐廳食市，便投入大量資金裝修、廣告，就全憑對自己有信心，覺得自己係得既，結果只會一鋪清袋，一厥不振。

不要相信「激勵大師」所講的人生無限制，人生根本就好多限制！

你只要接受和面對，就係好既開始，當你完全不投入任何資金成本，便沒有壓力，輸掉也沒所謂，當有限制時，你更可發揮「貼地」創意，而不是天馬行空，天花亂墜。

建立資產一般常見有五條路，地產、生意、投資（股票、黃金、白銀、債券等等）、建立個人專業及團隊。

我這條路便屬於建立生意，再發展成個人專業和團隊。

其實是可以不斷變化的，只要是你的興趣，你完全不需要每天自我催眠，跟自己説一定得的！只需用正確的方法，行出第一步，本書亦介紹不同的方法。

如果你本身資本不多，背後亦沒有「大老闆」支持，

由 0 開始，這本書十分適合你。

我便是利用低成本創業，創出了一個武術團體生意，我每星只花 2 至 3 個小時教學。

若想增加收入，只要多開一兩班，舉辦活動。

最重要的是自己興趣，建立了知名度，令自己成為了興趣上的專業人仕，對於一個平凡的打工仔來說已不錯。但因我仍然在參與，所以仍未算是真正的資產（**不參與仍然有現金收入**），但我已正在建立成真正的生意。

當然，如果覺得想勤力點，每天教，也沒問題。除了當生意做，亦是當每星期做下運動，放鬆下，因為我是不喜歡外出跟朋友食飯的。

當然這書並不是教人致富，只是分享個人經驗。

有興趣的朋友可作參考。

如我寫致富書，肯定沒有市場，投資致富高手大有人在，如出武術書除了沒有市場，論資排輩，亦未到我，如我寫自傳叫人買，更加是不可思議，但如果把兩者結合，把興趣變事業，起碼多些人會想睇。

寫此書亦是我建立專業的其中一個途徑，但這樣已需要付出一些金錢成本，所以這書不會詳述，而在你開始創業時，完全不需要出書，可有可無。（**當你的現金收入大過支出（以該生意計），你便可以做**）

因為我仍然在參與這生意，這書其中一目的，是為推廣東南亞武術作記錄，和分享創會的一些經驗。創業的方法有很多種，本書只分享本人的方法。

我的創業宗旨是「不出錢」也不遷就大眾方便（只在屋企附近教）。

曾經有大型連鎖 GYM 邀請我去教，在大型連鎖 GYM 教，其實可以增加知名度，或認識一些專業人仕。

但我沒有去。

只想每星期付出很小的時間，也不需付出本錢（不計算時間成本，只計金錢），便能用在不足半年的時間，把興趣變為副業，成為專業人仕，而且得到很多意想不到的機會和利益，我相信大家都能做到。

當然有些時候付出一點金錢會有更大收穫，但只要計過條數，仍然是正數收益，便沒有所謂。

我經常鼓勵身邊的朋友，如果覺得能賺錢，有前景便去做，通常不想做的人很多藉口，我知道就算再勸，也沒有用。曾經認識一位朋友，他很有生意頭腦，當年剛剛出智能電話的時候，他便即刻提出如果做手機殼一定錢賺。

結果往後幾年，周圍都開手機殼舖頭，（當然到人人開的時候，你再做便是蠢材。）但結果十年後，他仍

然一事無成，網上世界發達，資訊流動極快，生意週期亦快，任何事都不可能有周全的計劃才進行，只可以見步行步。但如果第一步都不踏出，就永遠原地踏步。

　　本書第一部分介紹我所教授的武術，嘗試為自己過去在香港推行東南亞武術作記錄，簡單介紹我教授的兩個體系 Pekiti Tirsia Kali Backstab 菲律賓軍用武術和 Dirty Boxing BACKSTAB 骯髒拳擊。

　　第二部分分享一些自己的創業方法。

"I started training Choi a couple of years ago, he has a very good heart and attitude which every martial artist should have...... I must say, His stick movement is one of the best...... congrats on his success."

ShiFu Tuhon Kanishka

SHIFU KANISHKA

印度少林主持，PTK 印度總教練（TUHON 8TH DAN）地位僅次掌門、軍方、民警、特種部隊合約教官或截拳道教練，RAT 教練、詠春師傅及古泰拳教練等等，精通多種武術，弟子遍佈全球。

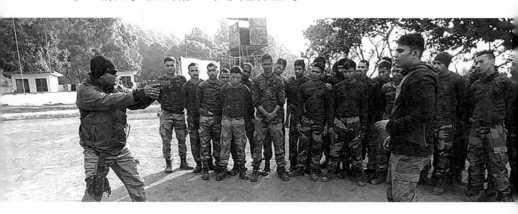

與蔡教練識於微時，當時大家仍未廣為人知。每天一起努力鑽研武學拳理，稱得上比我更瘋狂熱愛拳技互角之術！今日有幸見到蔡教練有自己嘅書籍，無私地分享多年武學知識及經驗，更難得可以獲邀寫序恭喜多年朋友，實在萬分高興和感激！

香港拳擊手 / 黃浩洋師傅

WBC Head of Trainers Sub-Committee

WBC Certificate of Excellence in Professional
Boxing & Fitness Training

Rajadamnern Stadium 125lbs Feather
Weight Boxing Champion (2004)

5 Times Hong Kong Boxing Champ (1999~2003) HK
national boxing team (1999~2003)

8th China Olympic
16th Finial (2001) HK Martial Art
Athlete Awards winner (2005)

HK Best Athele Awards nominate (2001/2004)

NASM Personal Trainer Certified

CALIFORNIA WOW XPERIENCE (Thailand) Regional
Director (2008~2010) California Fitness (Hong Kong)
Regional Kick Fit Master Trainer (2005 -2008)

Hayabusa Martial Arts & Fitness Center (Boxing Director)

" Dirty Boxing is the way of the streets and of ruthlessness. Nothing is pretty but everything is effective. This is a must book for every martial artist regardless of style or system "

Master Mannie De Matos

KABOSI 創辦人（澳洲 Mixed Weapon System, 提供綜合格鬥訓練，武器訓練，VIP Protection，槍械戰術訓練等等）

...

菲律賓武術是一門極緻又細膩的藝術，很難得在這裡，大家能夠透過 Guro Choi 來認識這個軍用等級近身戰技。

『軍用菲律賓武術』十分推薦給大家！

陳志榮師傅

台灣截拳道概念館長

龍裕塑鋼創辦人

（台灣首位獲得伊魯山度大師及其弟子 Salem Assli 師傅共同簽署之教練證書第一人，精通多種武術）

早前，武術界老友蔡老師邀請在下寫序，受寵若驚並心感榮幸，故此應承。

蔡一向致力研習東南亞武術，尤其專注於菲律賓軍用武術，刀法尤其凌厲，軌跡陰險，角度刁鑽，在下甚感驚嘆！自愧不如；其教學亦以實戰角度出發，作為香港眾多標榜實戰的街頭自衛術課程，他的課程質素算得上數一數二，在下亦願意把他介紹給有意學武的朋友。

現時市面上關於東南亞武術的華文書刊稀少，相信蔡的武術著作不僅能為對東南亞武術感興趣之習武者有清晰介紹，更能為日後打穩良好的習武根基。

在此祝福各位讀者武運昌隆，敬希此作一紙風行。

吳十三師傅

Mjolnir Combat System 創辦人

（廿多年習武經驗，主修泰拳、截拳道、散打，各國武術）

曾任香港截拳道會副主席及見習教練

香港武術聯會第一級散手教練資格

現職私人及團體任教自衛術及街頭危機管理課程

1999 年全港武術散手公開賽 60 公斤級 優勝

2000 年全港武術散手公開賽 65 公斤級 優勝

" Guro Choi is one of those rare instructors in the SE Asian martial arts scene with the ability to effortlessly combine the technical elements of Panantukan (Dirty Boxing) with hardcore pressure. He's a prodigy... deadly and efficient, yet highly dedicated to sharing the secrets of success with his students. Also he's fast... Fast as f#ck. "

Guro Sakan Lam

Core Combat Chiang（泰國知名搏擊教練，精通多種搏擊武術，活躍於無限制格鬥，空手道，BJJ 比賽，YouTube 粉絲人達 13,500 人）

..

一位年輕的成功企業家，用生命展示了一個人只要不自我設限，未來將有無限的可能！從審時度勢、步步為營的商場，到攻防一體、剋敵制勝的格鬥場，他為自己活出了生命精彩的篇章！

台灣代表 / 黃軍達師傅

國際俄羅斯狼戰鬥系統亞洲區

Congratulations Choi for coming out with this very interesting book "Hobby Turns into Business". They say, it's a good idea to put up a business in line with your interest, and you did it exactly I guess. Well, maybe that's because you enjoy doing it ,you don't get bored plus you know the ins and out of it. I highly recommend this book , it is inspiring and motivational to readers. More success in all your undertakings Choi ! Pugay !

Allan S. Fami

Punong Mandirigma

Kalahi FMA System Manila, Philippines

..

喜聞汝等鐘情菲國武術文化，現更立此書中外傳頌，實為武林中流砥柱，讓有心之士能藉書獲受脾益。

武林盟會 - 葉智程 師傅

Guro Choi *註 師　承 Tuhon Shifu Kanishka, Grand Master Allan Fami，黃浩洋。

習武超過十年，主修菲律賓武術（PTK, Arnis），骯髒拳擊（Dirty Boxing），亦涉獵不同武術，如西洋拳擊、RBSD 自衛術、Tactial Shooting、軍用搏擊及 BJJ 等等。

曾到泰國學習軍用射擊，基本徒手技術，及澳洲學習基本軍用搏擊，亦曾參與搏擊比賽。

心明武術的三大範疇區別（養生／表演，運動搏擊，CQC／實況自衛）。

2016 年考獲 Dirty Boxing 教練（Lakan Guro），

*註 Guro 是東南亞對師傅的尊稱，不是英文名字

由 Mataas Na Guro Daniel 頒 發； 同 年 創 立 Backstab Combat 教授 Dirty Boxing 及舉辦不同國家 Master Class 研討會，及進行私人訓練。

2017 年 7 月考獲 PTK 教練（Lakan Guro）；同年 11 月獲 PTK 掌門 G.T. Leo 及師傅賞識及推薦，正式授教授 PTK 及成為香港區總教練及代理人；

2018 年 5 月獲邀請加入菲律賓武術國際組織 FMA International Brotherhood； 同 年 6 月 獲 Master Claudio 邀請推出菲律賓武術 DVD 合集，

由 MasterMag, Em3 Video 推出，全 球 發 售；7 月 獲 FMA International Brotherhood 頒 發 Honoary Diploma 榮 譽；8 月 獲 Tuhon Kanishka 頒 發 Guro 4th hagdan 級別；9 月再次獲邀制作菲律賓武術 DVD 合集（Vol 2）；

2019 年成為首位香港教授 R.A.T. 的教練，（R.A.T. 是海軍陸戰隊 seal team 8 其中一套快速突擊戰術）。

目錄

第 1 章 · 我的武術生涯

第 2 章 · 技術分享

第
1
章　我的武術生涯

P.T.K
菲律賓軍用武術

Pekiti Tirsia Kali Backstab **菲律賓軍用武術**

Pekiti Tirsia Kali 是我派的名稱，意思是近距離戰鬥（其實更粗俗講法是，近距離將敵人斬開），BACKSTAB 是我的團隊名字，意思可以是背後行刺，亦是我教授的其中一個策略。

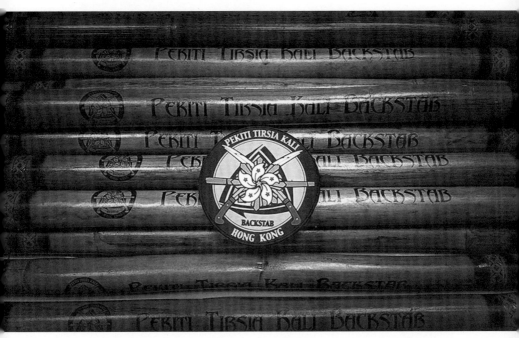

Pekiti-Tirsia Kali 成立於 1897 年，是 Tortal 家族的系統。這個系統的唯一繼承人是 Leo T. Gaje Jr. Pekiti-Tirsia 嚴格來說是一個以戰鬥為導向的系統，而不是以

運動為主的武術。這是一個專注於刀的戰鬥系統。PTK
已成為世界多國軍事和執法部門首選的訓練系統。

在香港或台灣，菲律賓武術名為「菲律賓魔杖」。
此翻譯不正確，因為除了魔杖（菲律賓短棍）之外，菲
律賓武術還會以長刀、匕首、虎爪刀、斧頭、雙刀及一
長一短刀等為武器。

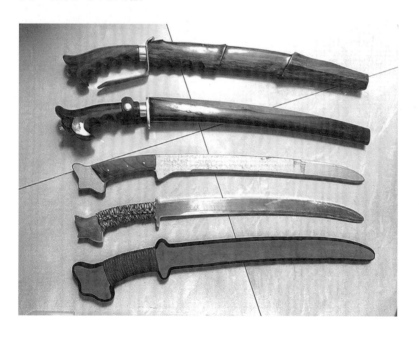

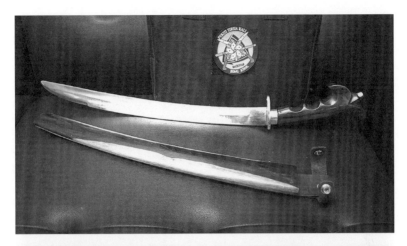

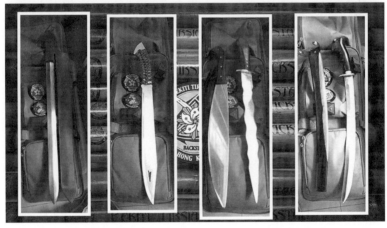

Pekiti Tirsia Kali（PTK）是以「以攻為守」為原則。

而由於此「以攻為守」的大原則，結合了很完善的策略和戰術，PTK 因而被視為一門極具邏輯性的自我防衛系統。

此「以攻為守」的大原則，亦跟現代游擊戰的戰鬥策略十分一致。

PTK 及游擊戰，皆以進攻和「以攻為守」為其戰鬥風格。

PTK 相信，以防守為本的戰鬥風格是效用不大。

PTK 的一個重要部分，是其積極、正面的生活哲學：重視生存、健康、成功的價值。PTK 的這個面向，令得 PTK 在面對新需求、新挑戰時，能不斷的改良自己。

因此，PTK 至今仍被視為一門實用的生存藝術。

PTK 的訓練焦點，從來都是在於如何實用地以「以攻為守」的戰鬥風格，對抗打擊類武器（棍、鐵錘等）及帶刃武器（長刀、匕首等）。然而，正如掌門 Grand Tuhon Gaje 所說：「PTK 是一門既傳統，且與時並進的藝術」，PTK 從不間斷地把現代化的武術知識與傳統的知識結合。

因此，PTK 一直以來都是現代化、與時並進的武術。

PEKITI-TIRSUA FOOTWORK 步法

90 度 &180 度 Sidesteps	Foreword Triangle	Reverse Triangle	Ducking
Wave in wave out	Star pattern	Single Double Triple Takeoffs	Ranging
Open diamond pattern	Closes diamond pattern	" L " pattern	Box pattern
" M " pattern	" N " pattern	" W " pattern	Hourglass pattern · Box-ourglass combination pattern

PTK 較為出名的是步法，比起其他菲律賓武術派多，步法抬腿動作也大，原因有兩個，

1. 這步法是方便在叢林和沙灘進退的，
2. 閃避武器攻擊角度，不能只是剛剛好避開，需要更好距離。

所以若在平路徒手與一個拳擊手對戰，純以 PTK 步法，其實是不利的，我教 DIRTY BOXING 要跟據情況，靈活運用，另外我教 DIRTY BOXING 的步法，其實就是 BOXING 步法。

與其他的菲律賓武術派系一樣，傳統 PTK 教學先以武器作為初階教學，最後階段才是徒手訓練，這種結構背後的理論有幾點：

1. 戰爭的本質是利用武器，而不是徒手。
2. 擊打武器和刀刃武器的訓練手法比徒手更簡單，很容易上手，可快速學習，然後上戰場使用。
3. 戰鬥的原則上，使用武器一定比徒手有優勢。

不同地形，有不同步法

PTK
主戰系統

PTK 是一個十分全面的作戰系統，它能處理不同處境下的攻擊。能作遠距離、中距離、近距離的搏擊及地戰。

利用 PTK 的 "Quartering System" 來跟敵人對戰（"Quartering System" 是基於人體結構、幾何學及物理學而建立的格鬥方法）。

PTK 主張以主攻及「以攻為守」的原則，來處理手持擊打類（impact）武器及帶刃武器的敵人。

然而，當面對赤手空拳的敵人時，此原則亦同樣有效。

因此，不論敵人有沒有武器在手，PTK 皆能以同一套對戰原則，同一套招式來對敵。

在此特色之下，學員的訓練便能更有效率，處理一個或多個敵人。對某一招式、某一動作的掌握，原自努力不懈的練習。

在 PTK 系統中，對某一招式、動作的練習，是通過努力不懈地跟練習對手作 "distance sparring" 的對練（"distance sparring" 是一種強化控制敵我距離之能力的練習方法），及作近距離的 "tapping and cross-tapping methods" 的對練（"tapping and cross-tapping methods" 是一種於近身搏擊時使用

的截擊方法）。

　　一個精於刀術的武者，於作戰時是不會依靠蠻力，而是依靠速度、角度、協調及時機的控制。PTK 深明此道，因此，當面對比自己更健碩的對手時（不論對方有沒有武器在手），PTK 系統亦能提供方便有效、合邏輯的對敵方法。

PTK 攻擊分類：

- Solo Baston- Single stick, sword or spear. 單棍／單刀
- Doble Baston- Double stick or sword. 雙棍／雙刀
- Malayu Sibat - Spear 長棍
- Espada y Daga - Sword and Dagger. 長短刀
- Daga y Daga - Knife to Knife 刀對刀
- Mano y Mano - Hand to Hand. 徒手對刀
- Dumog - Grappling 徒手／地戰／摔跤／控制

戰鬥系統包括：

- Doce Methodos （64 attack）

- Seguidas 不同範圍之間的橋接技術
- Contradas 反擊技術
- Recontras 對策反擊技術
- Recontradas 反擊對策反擊技術
- Offensa-Defensa - Defensa-Offensa 反擊循環練習 - PIK 沒有防守
- Contra Tirsia Dubla Doz
- Tri-V Formula
- Capsula Methodica

Doce Methodos **主要戰鬥系統簡介**：

64 次攻擊（64 attacks） 是 在 Kali 的 Pekiti-Tirsia 系統中教授的一種相對較長的形式，在中國武術稱為「套路」——在菲律賓武術的體系中不常見。它起源於 70 年代末和 80 年代初的 Grand Tuhon Gaje，據報導它是一種研討會教學工具，可以幫助新手更快地學習該系統。它從 PTK 的基礎 Doces Methodos（或 12 個子系統）中獲得其內容。顧名思義，總共有 64 次攻擊或反擊。

64 次攻擊可以分解為不連續的段，並表示為流動練習，以增加深度學習和移動。它本質上是系統的主幹，

並且像脊椎一樣，它由小部分組成，可以分成更大的部分，這些部分來自子系統（Sub-system）。

Pekiti Tirsia 的骨幹有些不同，由十二次攻擊組成，接著五次攻擊，接著七次攻擊，還包括擋／反擊（4 Wall），雨傘擋／反擊（Umbrellas）和時鐘系統（Clock System）。這樣基本上已包含所有進攻／防守角度。

64 次攻擊（64 attacks）子系統 Sub-system（以下是其中較常見的）

5 次攻擊（5 Attacks）：

這是一個很好的初階系統，讓學習者能夠短時間學習基本攻擊角度、發力及協調等等，這是軍隊訓練 PTK 第一個學習學的系統。

12 次攻擊（12 attacks）：

12 下近距離（Corto）的斬和刺，同時不斷地左右（以 PTK 步法）移動，嚴格來說，其實是中近距攻擊，因為摔跤近距（Grappling）是發揮不到作用的，12 下攻擊需要威力大，但動作也太大，令太近距離失效。

4WALL（擋／反擊）：

四面牆構成了四邊形，但能對六面進行了十次攻擊，但仍被稱為四擋／反擊（4WALL）。

雨傘擋／反擊（Umbrellas）：

雨傘擋／反擊，其實是類似雨傘"擋雨"的方式，但實際上，兩傘不是擋雨，其實是把雨水"卸走"，即等如把攻擊"卸走"。

時鐘系統 Clock System or "orassan"

主要在近距擊打人體不同角度，角度以時鐘去分，可以自由組合攻擊角度，十分難防禦。

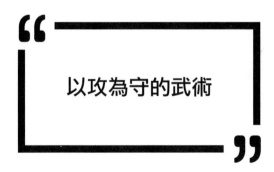

以攻為守的武術

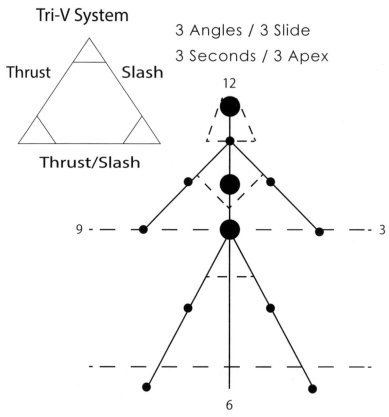

Tri-V System

Thrust　Slash

Thrust/Slash

3 Angles / 3 Slide
3 Seconds / 3 Apex

12

9

3

6

　　Tri-V 是 Doce Methodos 出現之後所創的系統，背後理念更為完善及有效，詳細運作只會於堂上講解，簡單來説，人的身體可分為三點，關節也可分為三點，亦可以不同的三角形去劃分。Tri-V 的設計就是破壞這三點為目標，亦以劃分的三角形進行破壞或防守。

武器介紹

PTK 武器最主要分兩大類（另有軟身武器）刀類和擊打類，PTK 刀的基本用法主要有劈、拖、刺、切（中國武術則再分為斬、砍、崩、剁、壓、拖、削、切及割等等）。

擊打類有短棍（Rattan Stick），長棍（SIBAT），掌心棍（Dulo Dulo, Tactical Pen, Tactical Torch 等等）。

・藤木棍

Pekiti Tirsia Kali
近距離把敵人斬開

Ginunting 是 PTK 本派最具代表的武器，為菲律賓海軍陸戰隊配帶的劍，亦是當年對抗日軍時所用，Ginunting 這個詞在本土語言意思是剪刀，原因是該武器類似於半剪刀。一般總長度約 26.5 寸，刀身 20 寸，刀身厚約 0.31 寸。

　　其向下彎曲的刀身，Ginunting 是一種十分適用於叢林的武器，可用於近距離劈或切割，同時方便於菲律賓茂密叢林的前進。它有很多用途，可以清除灌木，雕刻和砍伐木材，也可以作為狩獵的有效屠宰工具，十分鋒利。它既輕便又多功能，這使它成為叢林攜帶的最佳武器。

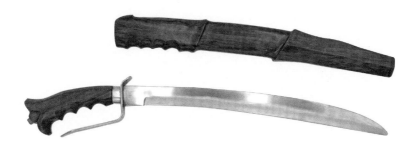

　　用於製造 Ginunting 的鋼材很厚，這使其堅固耐用。同時，手柄使用起來非常舒適，這使它成為菲律賓武術有史以來最完美，最通用的武器。因為它輕身，使

用者能快速擺動。

　　在菲律賓本土語中，Ginunting 一詞亦有「剪掉」的意思，正是這把劍鑄造的目的。你會切斷任何東西，這就是菲律賓戰士多年來選擇它們的原因。今天的海軍陸戰隊仍在使用 Ginunting 來打擊不法分子和恐怖分子。它是菲律賓軍事世界的必備品。

單刃和雙刃

　　Combat Knife 款式十分之多，但簡單分類有兩種，單刃和雙刃。單刃可分為外刃刀，內刃刀。內刃刀較為常見，一般家用刀都屬於內刃，而外刃刀較為小見。

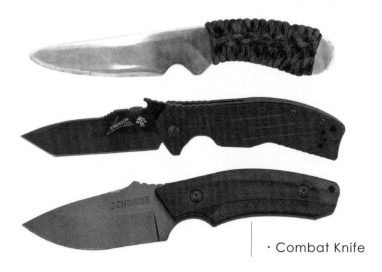

· Combat Knife

握短刀有多種方法，鐵鎚握 Hammer Grip，捏握法 Pinch Grip，冰錐握法 Icepick Grip，大拇指操控法 Toward the Thumb Grip 等等，而 PTK 簡單分為兩種，正手鐵鎚握 Hammer Grip（SAK SAK），反手冰錐握法 Icepick Grip（PAkAL）。

　　短刀是十分危險的武器，因為隨手可得，易於收藏，輕身速度快，角度刁鑽，不需高技巧，隨手揮動已很危險，我教學系統裡其實有涉及一點解剖學原理，但這些技術我不會在堂上展示，以及教授。

虎爪刀

虎爪刀 Karambit（Lugod）其實是源於馬來西亞附近地區的武器，是農民收割的工具，因其造型特像虎爪，所以稱虎爪刀。PTK 稱為 Lugot, Lugot 其實是割開致命的意思。

虎爪刀外形吸引，加上配合指環能夠做出華麗動作，但其實暗藏危機，原因把武器拋出掌心外，單靠手指指環固定武器，此動作十分危險，不但攻擊力下降，而且當刻失去武器控制力，也較容易給對方奪去，在課堂上，我絕不建議學生這樣做，而且在中短距離攻擊，其優勢絕不及短刀，另外一個我不太喜歡使用的原因是，虎爪刀的指環，其實打開了武器手的指骨關節（食指與中指間），當大力擊打時，有機會對自己指骨關節做成傷害。

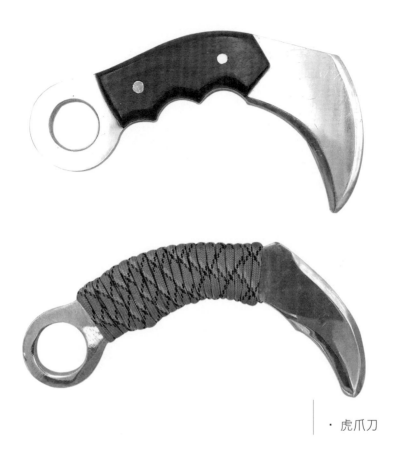

· 虎爪刀

掌心棍

Dulo Dulo 掌心棍，屬於擊打類，可擊打穴位，關節等等（Apex-Tri V System）。

· Dulo Dulo

· Butterfly Knife

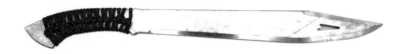

· bolo

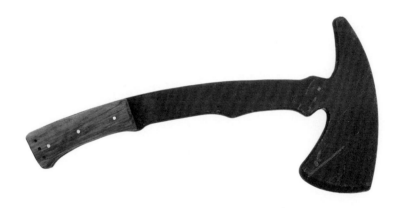

· Tomahawk

致命
攻擊的藝術

Dirty Boxing（Panuntukan），亦稱為 ManoMano, Suntukan 或 Panantukan, 是來自菲律賓的徒手搏擊術。

Panantukan 是菲律賓武術體系的其中一部分，特點是全身所有部位幾乎都可以作為武器。

在外觀上，Panantukan 跟泰拳有點相似，但它卻完全沒有規則，它有類似泰拳的肘擊，膝蹴及拳擊。由於 Dirty Boxing 是由刀法演變而成，所以它的腿法以中下路為主，上路腿擊相對地較少。

不同於泰拳或西洋拳，Panantukan 很多攻防技法都是泰拳所不容許的。常用的技法包括頭搥、標指、手抓、掌擊、掌摑、前臂打擊、錘拳、插捶、背拳、拇指挖擊、肩靠、足掃、拋拳及纏鬥，不同角度的肘擊和膝蹴，低踢等。這些技法跟主流拳擊互相組合，多用於攻擊及反擊。

然而，並非只單是因為這些另類的技法，而致 Panantukan 與別不同，這些技法跟傳統的拳擊合起來，使它們變得更加實用。由於 Panantukan 沒有規則可言，及全身幾乎都可以作為武器，因此它可把所有打擊系武術如拳擊、泰拳、踢拳、MMA、法國踢腿術及截拳道等變得更實戰，更具自衛能力。

　　曾經一位朋友問我：「頭搥插眼，踢下陰，都要去學既咩？」

　　我當時沒有回應，因為我知道他不會來學，所以不想徒廢脣舌，但其實真的要學的，大部分人真的不懂頭搥，我曾在 facebook 專頁 post 一段片，是世界拳王 Lomachenko，示範頭搥攻擊仿真人沙包（BOB），他明顯地不懂用頭搥，若對方是真人，這拳王肯定「爆鼻」，血流如注。頭搥插眼，踢下陰，説是容易的，做涉及很多細節技巧，例如手指插眼，你用力插中對方前額，傷的肯定是你。

骯髒拳擊不是運動

陰濕爲上

　　前面已經提及 BACKSTAB 是我的團隊名字,意思可以是背後行刺,亦是我教授的其中一個策略。我主張不要跟敵人正面交鋒,因為現實太難預測,很多時,不是好打就會贏,可能對方有暗器,比你重、比你高,或人數比你多,所以要出奇制勝,運用戰術。

「出奇制勝」意念是從《孫子‧勢篇》而來，原文為：
「**凡戰者以正合，以奇制勝。故善出奇者，無窮如天地，不竭如江河。終而復始，日月是也。死而復生，四時是也。聲不過五，五聲之變，不可勝聽也。色不過五，五色之變，不可勝觀也。味不過五，五味之變，不可勝嘗也。戰勢不過奇正，奇正之變，不可勝窮也。奇正相生，如循環之無端，孰能窮之！**」內容大意是，凡懂得靈活運用戰術的人，在兩軍交戰時，除了正面和敵人交鋒，另一面會出其不意襲擊敵人，來獲得最後的勝利。

　　所以善於出奇兵、靈活運用戰術的人，他的計謀，就像天地那樣變化無窮，像江河那般不停地流著，永不竭盡；也好像日月的交替、四季的更迭，循環不已。善於靈活運用戰術的人，計謀沒有窮盡的一天。

運用戰術，出奇制勝

武術生涯

教武術這條路，其實沒有預先的計劃，只是機緣巧合下開始的。

　　當時學武術與一般人想法無異，只是想玩下興趣，做下運動，保護下自己，但來發現大部分武術，與我看到的搏擊比賽，或街頭看見的罪案發生，相距甚遠，有些直頭是精通了，也不能保護自己。

　　另一因素屬於「私人因素」，今我心灰已冷，已離開了，這裡不詳述。

　　後來更開始接觸不同類型的師傅，亦開始組織一些朋友去練習，這樣我的團隊便成了初形，開始有能力跟名師「討價還價」。

　　最初開始教的兩個月，我會做一些準備，教什麼技巧，主題是什麼，但之後幾乎是什麼都沒準備就去教，因為對於教學的技巧和流程已經得心應手。

　　教授武術其實是一個互動關係。

　　我的形式不像傳統武術般，較為自由，學生喜歡在那裡學便那裡學，喜歡離便離開。

　　因為大部人都日人三分鐘熱度，對我來說完全沒問題，就算跟我學，同時又跟同行另一位學也沒所謂，我的宗旨是「學生覺得學到野便會留低」，如果走了，我便會檢討自己。

我鼓勵學生成為教練，因為會迫使你成長，會面對各種不同情況或問題，要懂處理迫使你快速成長，有些人教學十分怕遇到問題學生，我偏偏十分喜歡，如果你有實力跟本不需怕。

我曾經對一位以前的師傅說，你教得太深，學生會不明白！

他對我說：「我教得深，學生不明白，便會繼續來學。」

我十分不認同。

我曾對學生說：「你選擇跟什麼師傅學習的時候，看看他的徒弟進度如何，便知道是否值得。」

有些師傅只想令自己出名，很怕徒弟蓋過自己光芒。

另一句我很深刻的說話，是另一位以前的師傅，他說：「我已經在頂峰，沒有誘因再學習，除非那人能教我隔空打人。」

竟然說出這種話，他這種心態，我實在不應再跟他學習，而離開了，而且在打 Sparring 時，他的大部分學生根本都不夠我打，也無謂再浪費時間。其實全心全意去教，學生是感受到的。

我教學風格，是什麼都可以講，什麼都可以教，只要學生懂得問我便會教，非課堂時間發問，我亦會回

答，甚至乎拍片示範，例如某些星期因為私人原因沒有堂，亦會拍下一些影片給他們在家練習。

我不會保留任何技術，或故意不教一些招式，只要學生吸收得到我便會一直教新野，自己不懂得的，便不會教。

教授學生是一個互動的過程，教的同時自己亦再反複學習，這樣大家都可以快速成長。我曾經試過還在學生時期，我將所有教練該堂所教的，都已學識了，我便立即觀看其他師兄的學習進度，自己練習，但當時的教練便立即叫我休息一下，他說：「你都累了！坐下」。

我當時也不以為意，但後來連續幾次都是這樣，便知道他是在拖我時間，他亦跟我說：「返工已經很累」，這裏輕鬆一下便可以，不用這麼勤力，之後這個月還剩下一半的堂，我都已經不在去上，因為不想浪費時間。我是來學習武術，不是來輕鬆休息。

教學的時候，其實每堂都沒有準備的，定了一個題目也不會跟足，因為每人的進度不同，他們能夠根據自己的進度，興趣去進行發問，我亦會從旁協助。

如果學員本身是有興趣其實回家也會練，但如果以做運動的心態，好大機會都是練了半年也沒什麼進步，這樣便可能一直都維持著教基本的技巧。

我班的模式是，課堂上半部是另一些基本的，例如基本攻擊角度或步法，下半部則是較複雜的技巧，這樣才能增加興趣，或者會做一些輕觸式的對練（light sparring）

　　我們這武術涉及更多武器，學員可以選擇買或不賣，制服也不一定要穿，十分自由。

　　我們的武器種類十分之多，有時候以團購方式同我菲律賓其中一位師傅那邊購買，我只會將運費及少量的信用卡手續費平均分配在武器價格之上，因為他們是我的學生，跟他們的關係不是做買賣。

　　如果外人向我購買，便會加多少少費用，當然也不是叫你做善事，你亦可以適當的加入利潤，但就個人來說，我不喜歡這樣，

　　曾經我十分信任的一位師傅，但當我發現每一樣由他賣給我的東西，基本上是原價 $200，他賣給我 $700，而且是三手的，原價 $50，他賣給我 $200，當我發現後十分失望，直頭當我是「水魚」，所以我決不會這樣對自己的學生。

年輕的師傅？教練？師父？

我在的學生裡，大部分都比我年長，學武年期也比我較長，有些真的不願意稱呼我為師傅，可能叫不出口，我也沒所謂的，稱「師父」，就不需要了，「師父」這稱號責任重大，「父」字包含意思很廣，傳統師父亦教授做人道理。叫教練也沒所謂，但叫「師兄」就很奇怪，亦不太尊重，因為真的有人這樣稱呼我。

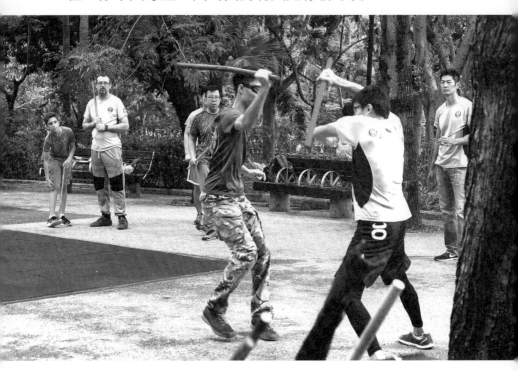

從武術中
學習控制自己

網上世界，什麼人都有，在電腦前暢所欲言，講得天花亂墜，好像毋須負責，沒有後果。

　　曾有學生捲入街頭衝突，剛好被人拍攝到放了上網，片中學生十分克制，最後還轉身，迴避與那人繼續口角，鏡頭便停止拍攝了，網上的人留言，大部分都説：「比我就打 X 佢，洗咩忍佢」，「呢 D 人遲早被打」等等……，但事實並非如此，鏡頭後，我學生最終忍不住，真的雙方打起來。

　　我想説的是，網上世界看到的很片面，事後發生的事無人知道。

　　而學武是為了應付這情況嗎？

　　當然不是。

　　但你至少懂得保護自己，但目的絕不為了打人。

　　在寫這一段的時候，剛好發了一後駭人聽聞的新聞，某網上群組，上傳了一段學生遭欺凌片段，片段長約 7 秒，一名躺在地上的男學生遭約 5 名男學生包圍，被欺凌的學生遭人用毛衣蓋住頭，又被人按倒在地。被困在 2 張椅子下，有學生把事主的褲子脫下，事主露出了屁股，有男生更數度拍打事主屁股。

　　事件遭揭發後，校方回應：「經過深入調查後，事件並不涉及任何欺凌成份，只是同學間過火的嬉戲。」

之後便下令老師、校工及同學「封口」。

其實校園欺凌確實全世界都有，但校方這樣回應，確實令人憂慮。

在當刻，受害人可以點做？

受辱後報警？

學一點實用的武術，確實有時可保護自己，學習武術，除了身體上的修煉，亦是心理上修煉，更了解自己，學到控制，傷人容易，保護自己不傷人最難，是可以從武術中學到。

PISA 學生生活情況調查
欺凌情況：

香港：第 1 位（32.3%）*註

中國 - 北京、上海、江蘇及廣東：第 17 位（22.5%）

新加坡：第 11 位（25.1%）

台灣：第 53 位（10.7%）

資料來源：學生能力國際評估計劃（PISA）

註：括號內數字為受訪學生所佔比例或作出的評分

但可以從武術中學到，

保護自己不傷人最難，

傷人容易。

從錯誤中
不斷學習及改進

那些自以為聰明，看得透的人，往往到最後便是什麼都沒有做，在理論上講到如何完美，最後完全沒有實踐過。

不只在武學上，甚至乎做任何事都一樣，往往是要踏出第一步，之後反覆實證，從錯誤中不斷學習及改進。

就像我以前初學武術只學過跆拳道，便大膽到，去挑戰一個打跆拳比賽的人，結果我中了一個重拳，眼前一黑，個嘴腫咗成個星期食唔到嘢。檢討後發現自己原來中近距離不懂防避，然後不斷改進自己的防守技巧，再次去挑戰，當然還是輸了，但已經進步了不少。

當然單對單的搏擊運動，變數相對較少，但亦需要全程投入，針對不同的技術進行反覆練習，從錯誤中學習。

再以另一例子説明，我教授學生對應刀訓練時，會模擬出不同情境，例如：「你在銀行 ATM，在你正在提款時，刀手突然從你後面行動」，學生開始時，完全沒有辦法，中了十多刀，但經過反覆的錯誤後，便開始有由中十刀，變成只中五刀以下。

這只是其中一個情景，實際上我能提出過千情景，只要某些基本的原則不要錯，經過反覆的測試，便會

進步。

「失敗乃成功之母」，「阿媽係女人」的道理，但現實世界就是如此，沒有一步登天，全是靠你過往經驗累積。

就如愛迪生的故事，當他在發明電燈的過程中，有人問他：「你已經歷了一千九佰九十九次失敗，是否還打算嘗試第二千次失敗？」

愛迪生答道：「那不叫做失敗，我是發現了一千九佰九十九個做不出電燈的原因。」

你也可能覺得，賺錢太少，你的股票收息也比我多，但其實真正賺到的遠比這些錢多，當你真的踏出第一步，開始了一門生意模式，就算失敗了，也沒所謂，除了這個是 0 金錢成本，你已經掌握了一定的技術，以我自己為例，認識了很多不同界別的人，掌握了些少宣傳的技巧，面對不同情況的應對方法，就算再開始另一生意，已經簡單很多。

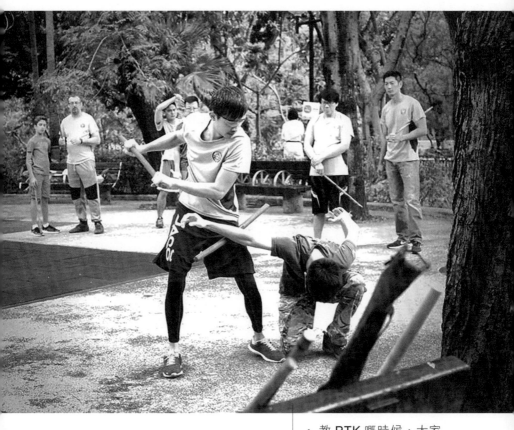

· 教 PTK 嘅時候，大家
都互相成長。

" 教 PTK 嘅時候，會講到明乜嘢 work 乜嘢唔 work，啲唔 work 嘅花巧招係用嚟拍片給吸晴，其實都盡量少做。

好簡單的測試，打 sparring 時用到嗎？

用到就 work，用唔到就唔 work，點樣分一啲招式實唔實用？

就係睇下佢基本原理有沒有錯，或者你只需要在整片段中望住下把位，就會發現很多片段，都很好笑。基本上對手出了一拳兩拳，但教練就做了十九幾個動作。

還有最重要的一 part，就是他有好步法嗎？

在示範時會叫學生使用 padded 棍（已包棉，但打中都會痛），全速 ramdom timing 向我頭打落嚟，唔 work 就會 X 街。

我特別喜歡問題學生，好幸運，我班裡有一個。

確實地試過一次，當時另一位學生已被他 Top Mount（坐在身上）了，完全沒辦法，我便叫他向我試，他拿著短刀，top mount 了我，他比我重一倍以上，其實我也沒有辦法，因為他除了重磅，技術也十分高，但他十分敬佩我的勇氣，有膽在眾學生面前給他嘗試，結果佢一路都跟住我學習，直到現在，大家都互相成長。 **"**

「養生武術」、「搏擊運動」及「真實自衛」是三大範疇，並非各自獨立，而是互補及重疊。

　　這一向都是我的教學分類，現代搏擊和傳統武術的關係其實是互補不足，不是對立，傳統武術可以參考現代搏擊的訓練系統，現代搏擊亦可參考傳統武術一些原理，現代搏擊有點像是讀完中學或大學，便直接出來社會工作，經驗反覆測試，傳統武術有點像讀博士，碩士，有些欠缺一些工作經驗，反而半工作讀，較為「貼地」。

格鬥、自衛、運動

養生武術

是可以一個人進行的（一人），例如：「武術套路」，而武術套路除了承傳和養生之外，其實很多好處，這裡不詳述。

搏擊運動

是一對一，（二人），有規則，有限制，例如：「拳擊比賽、泰拳比賽及綜合格鬥等等……。」

真實自衛

可以是一對無限人數，無規則，無限制，可以是你一個戰對方十個，或你十個打對方一個，任何場地都可發生，亦有可能涉及武器，可以是 CQC、CQB 或恐怖襲擊等等……。

自衛術範疇很大，大到不是出一兩本書就可講到，很多人把武術，搏擊運動等同自衛，其實是過分簡單了，暫時沒有門派或者系統能完全包含「自衛」這個範疇。

近十年，有些較為實際或者合理的，例如我曾經學過及研究過的 Reailty Based Self Defense, Urban Combatives, Senshido 和 KALAH。

Reailty Based Self Defense 由 Jim Wangner 所創（香港亦有他們分校），具有大量實況演習的系統，會跟據實際罪案，或恐怖襲擊的背景去作訓練，甚至採用荷里活特技血漿去增加真實感，亦有大量案件研究。

另一系統 Urban Combatives，由 Lee Morrison 所創，亦是另一值得留意的自衛術系統，他們的範疇，更加純粹專注在街頭罪案，亦十分注重前期訓練，（罪案分三個時序： 前期、發生及發生後），即是 Awareness 的部分，包括語氣、眼神及心理壓力等等。

現在香港亦有得學，由我其中一位助理教練負責，但在 UC 方面當然是直接跟他學較好，他已是官方授權去教。

另外，Senshido 我只上過一次研討會，不詳述。

KALAH 更是近年的大熱。

更在香港開辦了訓練組織，他說 Lee Morrison，有種攝人的氣勢，每次行過，所有兇神惡煞的壯漢，都變得十分恭敬，大家可上網看看他的樣子。

題外說，我學生很喜歡 Urban Combatives 的 Lee Morrison，經常飛到外地參加 Lee 在菲律賓，泰國舉辦的研討會。

" 前期衝突 " 訓練

前期衝突，英文稱為 Pre-Conflict。

很多時候「前期」訓練，往往能令你避開大部分風險。前面提過的 Awareness 也是前期訓練的一新份，包括語氣、眼神、心理壓力、用詞及動作（營造成你是受害者，被動的確一方）。

另外，多閱讀報紙，或上網找些 CCTV 拍下的罪案片段，留意罪案發生的形式，發生的情況等等，不同國家，地區罪案的形式都有不同，例如我們生活在香港，算是十分安全，不需要學如何投擲手流彈，但是有些地方卻是必須的，更要學習反恐的知識。

多點同警察朋友傾計，也是學習罪惡的好方法。

我可分享其中一些訓練，例如學只要準備一件很「老套」的外衣長期放在袋內，回家的時候便可穿著，因為看起來似乞衣或窮，便會更安全，由其是女性，之後便按既定路程回家，中間要不繼靠街上的鏡，玻璃門去觀察後面跟著你的人，因為有時你不能直接回頭便看著那人，還有很多小技巧，這裡不詳述。

又例如，我會提醒女學員，不要把車佈置得太「女性化」，由其是在外國居住，這樣會增加你的風險。

" 中期衝突 " 訓練

中期衝突，英文稱為 Conflict。

大部分人只集中在「發生」即是衝突部分，而且在街上，好多事發生，是不能預計的。

幾好打的拳王也敵不過一把刀，或者不可能一打十，在街上牽涉的人數可以很多，也會包括你的家人，令一個較高層次的問題，是自衛的程度（亦涉及法律問題），或者你的身份問題，你也可能是保安，或警察等等。

中期訓練，所涉及的範圍，變數多如天上繁星，分享其中一些訓練情境，例如：「你在街上，背著背包行回家，燈光昏暗（室內訓練可調暗燈光），工作了一整天很疲倦（做了五十下掌上壓後），突然有人從後熊抱，前面有人開始攻擊你（帶著拳套或使用 PAD）」，可以每次設定幾組訓練（參與訓練者不會知道自己將會面對那一情境），對手可以是一人、兩人、三人或以上。

又例如：「你以跌倒在地上，其他人一湧而上開始攻擊你（帶著拳套或使用 PAD）。」

訓練不一定以你為中心，你也可以是局外人，看見一位小孩正被童黨欺負等等。

這些訓練我是不會拍片的，有興趣可直找我上堂，

這裡不詳述。

"後期衝突" 訓練

後期衝突，英文稱為 Post-Conflict。

可以是急救，現場風險評估，如何報警，落口供，傳媒訪問等等。

好多人報警也不懂。最後便是檢討事情，和一串連的法律問題。訓練方法可以是，找一些案件代入，如你是當時人，如何清楚交代來龍去脈。

急救訓練的範圍也可以很廣，我也認識一些教練是專門訓練戰術上的支援和急教。

第2章　技術分享

善用戰術

One Mind
Any Weapon

對方是拳王，你便拉開距離多用腳，對方是跆拳道高手，你便拉近距離多用拳，對方是泰拳手，你便抱摔落地等等。

> *The best fighter is not a Boxer, Karate or Judo man. The best fighter is someone who can adapt on any style. He kicks too good for a Boxer, throws too good for a Karate man, and punches too good for a Judo man.*
>
> ——*Bruce Lee*

　　在我的教學裡，我經常說 One Mind Any Weapon，其實到處都是工具，只看你懂不懂得用。

　　另外兩個重要概念是「Shield-like Object」「Stone-like Object」，顧名思義，保護類型物件，例如：「外套，書包等等……」。攻擊類型物件，例如：「地上石塊、沙粒、手機及鎖鑰等等……」

　　有些則是介乎兩者次間，例如雨傘，皮帶等等。

打出自己的節奏

軍用菲律賓武術

在我班訓練內有一項我特別注重，就是拍子訓練，不同的武術或運動都有自己的節奏，當然街頭打鬥有時沒有節奏可言，但節奏訓練十分有效，配合呼吸練習，能夠訓練心肺功能，出招節奏、密度、變速及爆速等。

較高階段的控制節奏，數對方的拍子等等。

例如：「1 分鐘 60 秒，以出拳來説，基本節奏 1 秒出 1 拳，中間便可以變成 1 秒出 2 拳，出拳時呼氣收拳時吸氣，1 秒出 1 拳，是一吸一呼，1 秒出 2 拳，是一吸兩呼，如此類推」，1 秒 2 拳可以是兩下刺拳，一下刺拳一下後直拳，一下刺拳一下前手勾拳等等⋯⋯

這裏只略略説出一些基本的訓練，我自己的組合是一吸便以不同角度出 4 至 6 拳，中間加合一些步法走動，例如：「做閃避的時候同時呼吸，便可瞬即呼氣還擊」，當你擁有自己的節奏，便可打得順。

若果對方有經驗，他可能數到你什麼時候不出拳，便進行攻擊。但你亦可以此作為引誘對方出拳，然後突然變速進行反擊，這個戰略在我打 boxing 的時候十分有效。

有效的攻擊
便是最佳防守

本章我分享一套 Pekiti Tirsia Kali 軍用派的基礎系統，十分之簡單，因為原本是給軍人學習的快速系統，上我堂的學生，第一天便是學這套。

X 顧名思義就是 X 的攻擊線，PTK 基本上沒防守，只有攻擊，大家可以想像一下，在不計速度和體能的情況下，一名癲佬拿著一刀，不斷向 X 係咁斬，你想攻擊他，他便斬你的手（因你的手是最接近他，不是身），這樣的狀態基本上是無敵，當然 PTK 進階課程，便會教如何破解。

X 是不需要任何特別角度，就是簡單的由上而下，這兩條線稱為 Protective line 保護線／攻擊線，基本上可截去大部分攻擊。

如果對方攻擊位置是下半身，只需把 X 的角度移向下便可。

另外，需要注意，我們的重心是在後腳的。

軍用菲律賓武術

軍用菲律賓武術

軍用菲律賓武術

軍用菲律賓武術

軍用菲律賓武術

軍用菲律賓武術

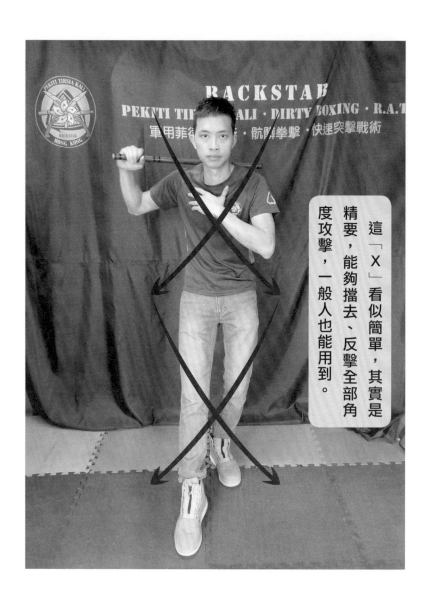

這「Ｘ」看似簡單，其實是精要，能夠擋去、反擊全部角度攻擊，一般人也能用到。

軍用菲律賓武術

第3章　興趣變事業篇

建立事業形象

擁有團隊後
便擁有議價能力

興趣變為事業踏出第一步，就是了解的最好方法，你站在行外不斷看，看足十年，也不如你進入行業一年，當你進入行內，便能建立人脈，這是你站在行外永遠辦不到的，在行業內就會發現，其實到處都是機會，亦可找到一個合適的切入點，最重要是，你可能會發現這個根本不是你的興趣，這樣便不用再浪費時間，在還沒有投入太多，便可抽身離去。

名師合照

一個平凡不過的人，如何建立專業形象？

我先說自己的方法，就是出席不同研討會，交流會與名人合照。

透過 facebook 預先跟武術界不同名人成為朋友，留意他們的行蹤，當他們來港旅遊的時候，我便不會錯過任何機會與他們會面及拍照，這樣會節省很多成本。

如果有舉辦過研討會或活動的朋友應該都知道，這是一件非常困難的事，要包括了演出者（師傅）的機票住宿飲食，但如果是他們自己來，你便不需要付這些費用，甚至可以另外透過為他們舉辦活動收取費用。

無論他對武術是否有興趣，也沒有所謂。

因為你只為了建立名氣，和建立人脈。

因每次舉辦活動的時候，都有各路不同的武術界朋友或行外人來參與。這樣便賺取了師傅的信任、名氣、人脈或少量的金錢。

當然，你可能會問這些師傅憑什麼來見你？

我所用的方法便是，建立一個會，找一些朋友或親戚來充當學生，或再收一些街外人學生，這樣變已經有少量的收入。當你擁有團隊後，便擁有議價能力，這是一個談判的重要策略。

大部分的時候他們都想在香港開設他們的學校，這個時候就變成是他們有求於你，完全取得了主導權。

當你好好運用談判技巧便可以快速成為他們的香港區代表理，甚至教練，輕易地建立自己第一個專業資格。

facebook 專頁

建立一個免費的 facebook 專頁，這是一個很多人使用的方法，這方法我稍後章節會更加詳細地說明（借助網上力量）。

我亦是用這個方法得到了菲律賓武術國際組織的榮耀獎，傳媒訪問，不同國外品牌合作機會以及獲邀出了兩隻 DVD 合集，全球發售，以及很多意想不到的利益和機會。

IG 帳號

同樣，建立一個免費的 IG 帳號，我靠這方法認識了不同階層的人仕，由普通人到企業老闆。

因為 facebook 和 IG 有不同的客源，所以出 post 有不同的策略，而且需要進行測試，稍後章節會更加詳細地說明。（借助網上力量）

舉辦研討會

為名師舉辦研討會，借用名師的名氣，令自己的知名道提升，當中涉及一些技巧，稍後章節會更加詳細地說明。（借助知名人仕合作）

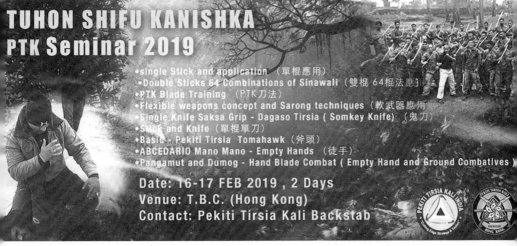

TUHON SHIFU KANISHKA
PTK Seminar 2019

- Single Stick and application （單棍應用）
- Double Sticks 64 Combinations of Sinawali （雙棍 64 棍法應）
- PTK Blade Training （PTK刀法）
- Flexible weapons concept and Sarong techniques （軟武器應用）
- Single Knife Saksa Grip - Dagaso Tirsia (Somkey Knife) （鬼刀）
- Stick and Knife （單棍單刀）
- Basic - Pekiti Tirsia Tomahawk （斧頭）
- ABCEDARIO Mano Mano - Empty Hands （徒手）
- Pangamut and Dumog - Hand Blade Combat (Empty Hand and Ground Combatives)

Date: 16-17 FEB 2019 , 2 Days
Venue: T.B.C. (Hong Kong)
Contact: Pekiti Tirsia Kali Backstab

合辦活動

當然你想和名師合辦一個活動不是容易的事，因為對方已有一定名氣。

但如果選擇不同派別（類型）的名師，便大有可為（利潤最大化）。

一來這是一個 crossover，能令對方的客戶也認識你，是一個互利的關係，而且選擇一些有噱頭的主題，有助開拓新客源，後面再詳述。（借助知名人仕合作）

命名

Dirty Boxing（Panuntukan）， 亦稱為 ManoMano, Suntukan 或 Panantukan，是來自菲律賓的徒手搏擊術。但原名實在難記，以 Drity Boxing 命名，更易讓大眾接受。例如：你是專門教健身的，你亦可命名為「健身皇」「健身易」等等，讓大眾一看便明白的名字。

改一個簡潔易記的名字
突顯生意價值

菲律賓武術没市場
但街頭自衛就有市場

市場定位，是市場學術語，其含義是指企業根據競爭者現有產品在市場上所處的位置。

針對顧客對該類產品某些特徵或屬性的重視程度，為本企業產品塑造與眾不同的，給人印象鮮明的形象。

並將這種形象生動地傳遞給顧客，從而使該產品在市場上確定適當的位置。

市場定位並不是你對一件產品本身做些什麼，而是你在潛在消費者的心目中做些什麼。

你的興趣有市場嗎？

老實說，菲律賓武術 PTK 的市場很窄，Dirty Boxing 的市場需求較大，但可使用一些推廣技巧來增加需求，例如拍一些較為花巧（Fancy）的影片，或將街頭自衛作賣點，因為菲律賓武術沒市場，但街頭自衛就有市場。

找有潛力的
行業去創業

你的興趣在市場上有價值嗎？

這其實不太重要的，當你開始時便會發現當中對市場有價值的東西，從而繼續發展。

如果你有同行，可用一些策略開始，就是模仿。

把同行的資訊改頭換臉，出 post，但注意，不要集中模仿同一公司，例如找幾間去模仿，最好也找一些國外團體。

不要怕抄襲，
這是必經階段

但當你開始捉到方向時，你便可自行出 post。這樣好處是你容易接觸市場的資訊，和潛在客戶的反應。

我當時做的就是，每當看到同行出 post 便改頭換臉出，例如分享一些街頭罪案的新聞，加上一些簡單分析，如果是打架片段，便直接下載，再自己上傳專頁，這方法十分有效，我的影片分享次數由平時的 6~8 次

一後，大大提升到超這 30 次，因此我從中知道市場對那些影片有興趣。

　　Youtube, Facebook, IG 有大量這樣的人，只是發佈別人的東西，或是對一些受歡迎的影片作一些評語，便有大量的支持者。

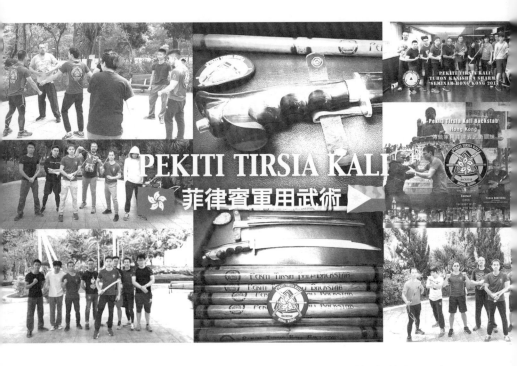

　　另一方法，是與行業「龍頭」開戰，找出他們不合理地方放大，説出與他們南轅北轍的觀點，這樣有助取

得一定的客群。

與行業『龍頭』開戰

　　我認識一位網上創業家便是用這方法取得一定支持者。這種行業不需要打到競爭對手的，他的粉絲可以是你的粉絲，你的粉絲也可以是他的粉絲，沒有衝突的。

　　你也需要知道自己的客源是那類人，如果你想認識中上流人仕，你便要在例如灣仔，中環等地開班，亦可先從加入大 GYM 著手。

　　每個人身處的環境不同、優勢不同、興趣不同，因此人人都擁有只有他才能發現的機會。

　　只有你才真正掌握自己的情況，問題只是能否把握得到。

　　當掌握得到，便可嘗試不投放任何資金去創業，這樣便沒有壓力。

不需要付款去上創業課程，或大肆宣傳，變成未賺錢先洗錢，很多時有限制，無金錢，才能真正發揮創意。

　　有些興趣若變為事業，競爭很大的，例如健身教練，除非你好靚仔，否則你一定有「獨特性」，過人之處，如果自問平庸，便要多從 Marketing 著手。

　　星球大戰裡面的 Saber Light Sword （激光劍），很受歡迎，而且很容易買到，我們其中一樣武器是單刀或雙刀，所以晚上堂我們便轉用 Saber Light Sword，經常吸引很多人圍觀和詢問，是很好的宣傳。

> 所謂的風口位，當然說易行難，反而以興趣入手對一般來說容易！

不投放任何支金去創業

這樣便沒有壓力

Target 潛作客户
目標建立基礎粉絲群

開始時可能完全沒方向，不知出那些 post 才能給引大眾（可參考真正價值／市場定位一段）。

　　在 facebook 和 IG 的客群是不同的，facebook 可以放行業資料較多的 post，但 IG 的一般只看圖，或一句簡單的陳述，因我發現我 IG 的客是完全不看字的，我在 post 寫了的課程內容，他們還是會不斷問。IG 只需一張圖，加一句簡單的陳述，然後詳情可到你的 facebook 專頁，放上一條 facebook link。

　　facebook 與 IG 的粉絲人數其實不是重點，當你有 5000 或過萬，如果是用錢買回來，是沒意思的，也不及的只有 500 的真實用戶。

　　由其是我只是搞興趣，500 個專頁粉絲，但我教過的學生數目已超過 60 人，現在固定出席的有 8~13 人，

不足一年時間，由一個 "nobody" 開始，是一個相當不錯的數字，當然不能與股票班，炒樓班相比，但以冷門武術來説，已不錯，當中還有其他收益，如包裝人脈、專業、online 銷售及媒體訪問機會等等。

　　以我的例子，放上關於刀罪案的帖，比一般打交片點擊率高，我便多放一些刀罪案的帖。在課堂時，亦會拍攝不同類型短片，我發現放 DIRTY BOXING 的影片較高點擊率，我便多拍一點，因此亦開展了另一些生意，網上學校，教練課程（團隊），在書末段會詳述。

誠信可鞏固粉絲群要素

商譽是建構未來的基石

輿論反撲
被人罵得狗血淋頭

互聯網的出現，讓人與人之間變得接近，即使遠在世界各地的朋友都可以再次聯繫，因此有不少人都會借助網上的力量去推廣自己的產品或武術。

培養粉絲

可透過數據的增長與否來衡量其健康與成功程度，例如 facebook、Youtube 後台都有相關數據庫。這對於針對特定觀眾創作影片來說，也是一樣的道理。如果經過詳細的規劃、製作、編輯，您最後推出一些非常精彩的內容。這時候就會出現一個問題：接下來要做什麼？雖然就理論而言，您的影片應該能夠說明您的本意，並且引起觀眾的興趣和吸引更多您要的關注，但其實還有其他更有效與積極的方式可以增加您的觀眾人數。

付出更多努力：分享內容

雖然是老生常談，但分享即是重視。如果想開發新的潛在粉絲，其中一個方式就是將您的影片分享到其他的社交媒體平台上。不妨考慮建立預告片段、幕後花絮、NG 片段或採訪內容，然後發佈到專頁或其他的平台上，這些方法能讓專頁粉絲或潛在客戶更全面了解你

們，而且 NG 片段，往往能帶給觀看者樂，有不錯效果，如果平日是以專業為賣點，反差將會更大。

　　以下是一些您可以嘗試的做法：在您的 facebook 專頁上分享有趣的獨家內容。這種做法可以吸引其他的地方的粉絲特地前往您的專頁查看內容，藉此飆升您的追蹤者人數。不妨考慮找另外一位創作者合作，該創作者的觀眾群最好對您的影片也會感興趣，還可以互相將對方的影片分享到自己的專頁上。

　　或者選擇一個風格截然不同的創作者合作，藉此接觸到全新的目標觀眾。以貴賓身分現身或邀請貴賓來到影片中，在觀眾之間引發話題。找出發佈時間較早、但主題相關且熱門的影片，然後在回應中分享新的影片。

　　近年多了街頭傷人案，你便舉辦相關課程，你可以分享該新聞，但絕不要以該新聞為賣點。因為網上的輿論取向是很難捉摸的，曾見過一位同行，以某單劫殺案來宣傳自己，結果輿論反撲，被人罵得狗血淋頭。

　　關於專頁，除了以上所説，下載一些別人的影片自己上傳，還有很多的方法，其中一個是很多公司都會用到的，幫忙 share 便可免費上一堂，或者是得到折扣優惠，我曾經用過一個方法也是不錯的，如果你能夠帶兩個或以上朋友嚟，而他們有參與的話，你便可以這個

月免費。如果只是出席但沒有長期參與，你也可得到一堂免費。

在個人方面，好好運用 facebook 的網絡，去認識同行但不同類別，派別的人士，有助尋找不同的機會，或合作夥伴。

我自己便是從 facebook 認識了不同的名師，利用香港這個旅遊城市的便利，當他們來港旅遊時，主動與他們聯絡，當然首先你要認識他們，當他們來港時你便可以私下跟他們學習，這便大大降低成本。更不需負責機票酒店食宿的洗費。如果時間許可，更可幫他們舉辦研討會。

另外一個方法便是，不要放棄任何機會，把你個人資料、專頁、網頁電郵去不同的傳媒公關電郵、廣告電郵及體育雜誌等等，我便是靠這樣得到了不同傳媒的訪問機會，完全是免費的，所以值得做。

以我經驗，我們這種武術在 facebook 出的 post，要有內容，內容的意思是觀眾要覺得「學到嘢」，如果只是分享無聊的圖片，或純粹搞笑圖片，完全吸引不到潛在客戶，當然搞笑影片可推高瀏覽度、人氣和分享人數，那些不是你真正的潛在客戶，但也是必須做的。

保護您的創作影片 Facebook Rights Manager

如果發現其他人擅自將您的影片發佈到他們的 facebook 專頁上，真的非常令人不悅，您當然可以舉報這些侵犯您版權的影片，但有時不容易發現。

facebook 有項供能，可申請使用新版 Rights Manager 工具，有利於您控制原創內容的顯示位置和方式。

運作方式如下：在您匯入要保護的影片後，Rights Manager 便可自動在 facebook 和 Instagram 上找出相符的影片並通知您，然後將您註明為原始出處。您還是可以手動搜尋影片，你們可向 Rights Manage 提出申請後，幾天內就會收到 facebook 的電郵回覆。

所有申請都將根據個人對 Rights Manager 功能的需求進行評估，並逐案受理。

於我而然，其實若果有人把我的影片下載，然後重新上傳，其實我十分歡迎，除了證明我的創作有價值，亦同時幫助我宣傳。

方法十分簡單，只要將影片加上水印，影片頭尾或中段都可加上團體資料，更重要的是影片中全部人都是穿上制服。

剪片時也有一些小技巧，別人不容易抄襲，就是把

重要的技巧部分剪去。

建立忠實觀眾，吸引觀眾不斷回流

建立，培養常態性忠實觀眾的影片。換言之，主動搜尋你內容的人越多越好（非被動在動態中偶然看到）。要鼓勵觀眾在您的專頁上觀看更多影片，例如建立一條貫串所有影片的主軸（例如主題、概念或演員陣容）。分集式內容有助於劇情的推展，讓觀眾有動力回來深入探索。

此外，建議您也定期發佈內容，讓觀眾清楚知道何時回來才能看到新作：是每週二和四，還是一週一次呢？找出最適合的發佈頻率，然後持之以恆地操作，以培養觀眾的收看習慣。

您也可以試著發佈獎勵內容（例如直播視像、相片或文字帖子），給粉絲一些甜頭嚐嚐，加深彼此之間的互動關係，例如頭十個回答案或分享觀眾，可獲免費試堂等等。

整體而言，您會希望觀眾對您的影片有所期待，並且固定每週回來觀看影片以及搜尋您的專頁。比起隨機發佈極短篇影片，追求持之以恆和收視率更加重要。因為這樣可以：鼓勵社交互動具有相關性、能夠製造話題、

內容非常有趣、能夠吸引良性競爭，或是讓觀眾感覺身歷其境的影片，就是製造新鮮感的最佳方式，可以吸引觀眾不斷回流觀看更多影片。

挑戰自己去思考

觀眾是否會分享影片、對影片表示心情，甚至是與影片互動？即使您的影片無法帶給粉絲參與感，或是您發現收視率最近有所下滑，也不需要倍感壓力。

淺嚐則止是一種常態，但您通常會希望互動熱絡程度持續上揚、表示心情的人越來越多。要追求長期成長，可以採取下列幾個方法：製作有可能引發熱議題的內容（前面提到的「街頭傷人案情況」）。有意義的討論是重點所在。

聚焦於分享極具吸引力的內容，讓觀眾情不自禁陶醉其中。

密切注意觀眾與每部影片的互動。

注意並評估觀眾表達心情、分享及討論的次數，判斷哪些影片人氣高、哪些則乏人問津（例如 facebook 可以在「專頁洞察報告」中查看互動率的情形）。

傾聽觀眾意見並給予回應。

回覆觀眾回應、徵求建議、獎勵頭號粉絲，甚至是

透過「共同直播」功能邀請他們加入您的影片。

協助粉絲認識你，讓他們知道自己的意見也受到重視。

準備開拍前，想一想該如何鋪陳故事。風格前後一致，才能將觀眾和影片緊緊綁在一起。

思考下列說故事元素

營造張力。埋下爆點供觀眾探索，讓他們的心情隨著劇情起伏。

保持簡單。清楚描述影片重點，不讓觀眾的期待落空，這對於沒有劇本的實境或短片格外有效。

遇到障礙、設法解決、迎刃而解。

將劇集分成三個章節，預先思考分鏡方式。善用預告。要吸引觀眾回流，在劇集結尾透露下週劇情是不錯的方法。

拿捏長短。與其發佈極短篇影片或嘗試累積具，鼓勵粉絲在節目的前、中、後留下回應或與其他粉絲互動。例如：運用群組針對題材集思廣益並與同好交流、透過問卷調查請粉絲提供意見，或在畫面上顯示上週收到的回應，並對忠實粉絲表示銘謝之意。

最後也是最重要的一點是：重質不重量。加入貼心

的說明或簡潔的影片描述。

虛心接受指教。要活躍社交、聚集人氣並在現有的影片環境下蓬勃發展，雖然沒有黃金規則可循，但還是有方法可以做到。運用最佳操作實例，勇往直前，樂在其中！

製片基礎知識不論是製片的老手還是新手，每個創作者都需要謹記以下幾個製作出色影片的秘訣：

打燈照明：燈光有定調的效果，因此請使用自然光（例如戶外）或額外燈具。

檢查音訊：背景雜音過多可能會妨礙聽覺，可以作後期配音，或以音樂作背景。

保持流動

快速節奏和快速剪輯有助於留住觀眾注意力。

特寫運鏡：操作相機時，應拉近鏡頭來強調您是主體。

混合交雜：交替由不同的角色進行發言，並切換不同的場景拍攝手法。

3 秒法則：嘗試在頭 3 秒就抓住觀眾目光，因為影片會在動態消息中自動播放，把部分精華放於前段，然後再放團體資料、LOGO 等，我大部分影片都是以這

方式制作。

善用多重發佈節省時間

　　若要同時在 facebook 和 Instagram 擴大觀眾群，請確定您的 Instagram 帖子可與 facebook 同步。前往您的 Instagram 個人檔案，並點按右上角的「……」。向下捲動並點按「已連結的帳戶」，然後選擇「facebook」。

　　若尚未登入，請輸入您的 facebook 登入資訊。在預設情況下，您的 Instagram 帳戶會連結至您的個人 facebook 生活時報。

　　若要改為連結至專頁，請再次點按「facebook」，然後點按「分享至……」並選擇一個您管理的專頁。

　　需要留意的是：facebook，Instagram 的客戶群是不一樣的，影片長短也有不同。

他們有求於你
完全取得了主導權

幫助知名人仕舉辦研討會，你只需作一點協助，靠他們的名氣宣傳便可，人數也不需很多，但你已可以從中免費獲得知識、名氣或一點利潤。或跟一些不同派別的師傅合辦研討會，互相吸引不同派別的潛在客源，和增加知名度，產生互利的效益。便大有可為（利潤最大化），一來這是一個 crossover，能令對方的客戶也認識你，是一個互利的關係。

而且選擇一些有噱頭的主題，有助開拓新客源，例如：近年多了街頭傷人案，你便舉辦相關課程，你可以分享該新聞，但緊記絕不要以該新聞為賣點。（請看上段）或例如這書的開頭，我也邀請了不同武術範疇的知名教練寫推薦，幫助推廣。

合作活動

當然你想和名師合辦一個活動不是容易的事，因為對方已有一定名氣，但如果選擇不同派別（類型）的名師。

我的做法很簡單，預先建立一個「假」團體專頁，找一些朋友或親戚來充當學生，或再收一些街外人學生，這樣第一個團隊便成立，有些微收入是其次，最重要是有 bargaining power 議價能力。

大部分的時候他們都想在香港開設他們的學校，這個時候就變成是他們有求於你，完全取得了主導權。

　　當你好好運用談判技巧便可以快速成為他們的香港區教練，輕易地建立自己第一個專業資格。

　　因為他既然已決定來港旅遊，何不順水推舟，一舉兩得，助他們建立分校，舉辦研討會賺取外快，大大降低外出尋找名師的成本，而且令你站在有優勢的一方，這在任何銷售或生意上十分重要。

　　就是這一派不是你想學的，也沒關係，因為當你取得一定名譽，資格時，你再進入其他門派，或其他領域時，已變得十分容易。

　　活生生的例子，便是我師公「丹尼‧伊諾山度」，當今世界截拳道第一人，全面繼承李小龍學説的嫡傳弟子之一。

　　但他亦將自己最拿手的雙節棍與短棍技法傳授給了李小龍，從而進一步完善了創立初期的截拳道格鬥系統，自身亦曾四度入選過「黑帶群英殿」，同時亦是李小龍當年的三種格鬥藝術（詠春拳、振藩功夫和截拳道）中截拳道的傑出代表。他本身是菲律賓武術高手，亦曾跟我派 Pekiti Tirsia Kali 掌門學習 Kali。

　　當他進入其他門派時，相對由 0 開始，是十分容

易的。

　　簡單舉例，我師傅是印度軍方教官，是多範疇的武術大師，當他要去成為詠春教練時，便十分容易，不只是技術上相對容易，而且名氣亦令他容易習得其他範疇武術，亦令該詠春師傅名氣大增，相得益彰。

第 *4* 章　建立生意

專業形象

打造形象
明確定位

> **無論你在行內多專業，武功多高強，但沒有人知道，沒有人認同，都是無法為你帶來財富**

做生意的定義範圍非常大，由成立公司，以致一些小買賣，都可定義為「生意」，因此，人人都可因應自己的強項、興趣、熟識的事、資金情況等去踏出第一步（而「資金不足」絕不是藉口）。

本書介紹的便是 0 成本開始（金錢），亦是自己的興趣。但生意的最終形態就是令生意能「自行 run」，即是我能完全抽離，縱使不在一段時間，生意也能運作良好：例如我去了旅行兩星期，回來時，生意運作一切如常，甚至我將權力完全轉移，自己的角色只是顧問（大股東）。

專業形象

成為專家，要利用這身分去賺錢，需要的不只是專業知識，更重要的反而是懂得市場包裝，宣傳自己，尤如打造一個品牌；並懂得建立網絡。

這裏要說的，關鍵不是你真正的專業程度，而是你

在別人心目中的專業程度。

因此，你要花更多時間去包裝、去打造網絡，令更多人識你，以及打造你在別人心目中的形象（無論你在行內多專業，武功多高強，但沒有人知道，沒有人認同，都是無法為你帶來財富的）。當你擁有網絡，並成為人們心中的專家，你根本不用找客，因為人們會主動來找你，即是金錢本身會湧著你而來，我現在隔幾天便有人詢問價錢。

亦會開始有傳媒採訪，當採訪後，知名度又再提升。專業形象，以資格去賺資格，以專業去賺專業，當你在本業取得一定成就和地位，你去獲取其他資格會較易，最容易是範疇相近的，例如你是世界拳王，你來學 Dirty Boxing 當然會容易，而且以你頭衡來跟我學，我也會因而得益，你要成為 Dirty Boxing 教練，變得相當容易。

興趣變事業的缺點

我自己為例，教初學者是十分沉悶，就算本身是興趣，終有一天也可能失去興趣，或者隨著年紀漸老，體能開始下降，慢慢沒有能力繼續教，所以要建立一套系統，能夠繼續持續下去，例如教練制度，網上學校等等。

以資格去賺資格

以專業去賺專業

以研討會活動
賺取個人網絡

當你發現路徑開始明確，亦捉到一些市場方向，便可開始舉辦個人研討會來增加收益和知名度，我當初其實只諗住教武器，教 Pekiti Tirsia Kali，但發現教 Dirty Boxing 較市場歡迎，便開始賞試走這條路，當你做足了我以上的方法，開一個市場有需求的研討會，在兩小時內收入數千至過萬，絕對不難，我自己較為保守，第一次辦研討會，不敢獅子開大口，三小時，只賺了接近四千，但從那次研討會後，我便多了一些 Private lesson 的查詢，從而認識了一些企業老闆，但坦白說不是所有 Private lesson 我都會接。

> NO FANCY
> 沒有任何華麗技巧
> 生存就是唯一目標
> REAL WORLD
> VIOLENCE
> ATTACKS
> ASSAULT
>
> Basic Self-Defence
> Workshop March 2019
> Guro Choi
>
> Date: T.B.C. (4Hrs) 3月內
> Venue: Fotan (Hong Kong)
> Contact: Pekiti Tirsia Kali Backstab
> Price: 370HKD for 4hrs (limited Space)
> 320HKD pay before March

> **"**
> ## 以不付出本金為原則
> **"**

　　而我舉辦研討會，只會在公園，節省了昂貴的租場費，自製了一條 facebook banner 宣傳，0 成本。由於這不是一本創富書，其他細節不多談。

KNIFE WORKSHOP

MOST VIOLENT ASSAULTS INVOLVING A KNIFE, THE VICTIM DOESN'T EVEN SEE THE KNIF

DAY 2HR WORKSHOP (LIMITED SPACE)
ACE: TBC
ATE: 8 AUGUST 2018 2-4PM
RICE: 00HKD
K STUDENT 250HKD

tact CHOI
atsapp:6391 9127
cebook:PTK.BACKSTAB
cebook:BACKSTAB.COMBAT

三種常見方式……
1.表演式
2.狂刺式
3.暗殺式

建立
持續性目標

軍用菲律賓武術

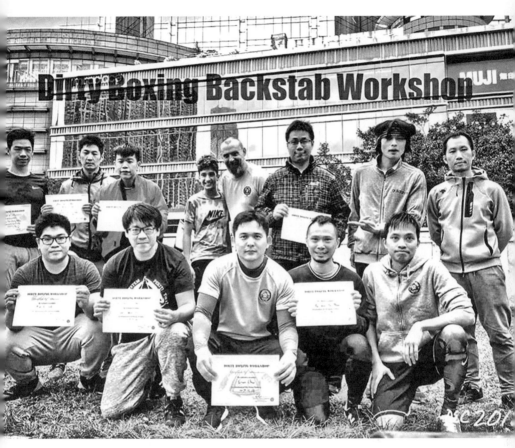

　　我亦正在建立我的教練團隊，以不同的合作形式，代我到不同地區教授課程，我提供全面技術支援、課程內容及培訓。例如教練証書課程，我只收取小量佣金，積小成多。

情況就如保險業團隊，但對想投身教練行業的人，暫沒有太多經驗，是很好的開始，不需由 0 開始，也不需受大 GYM 控制。

團隊佣金收入，我這模式的佣金收入，只可算是附助形式收入。

行業問題，絕不能與地產經紀、證券經紀、保險經紀等去相比。

這類工作採用「多勞多得」的制度，令賺錢的數量無上限。而隨著你的客戶群愈來愈多，管理能力亦有一定水平時，你亦可以建立了你自己的團隊，令你的收入能以「乘」的形式增長，即意味著財富能夠無限量地增加，但在香港這情況只能算是附助形資產。

除了以上的好處，當然建立團隊，能壯大聲勢，和增加對外的議價能力。（請參閱：借助知名人仕合作）

與不同教練合作，建立團體也是不錯選擇，這也是香港大部分 GYM 或武術館的模式，但合作不是容易的事，需要十分清楚自己能有什麼貢獻，或個人之處，若果大家都是同一種長處，那就沒有合作的必要，也十分容易被取代，合作需要定下規條，嚴格遵守，一旦逾越界線，便立即終止合作關係，採取先小人後君子的態度。

能以「乘」的形式去思考生意

運用網上
免費教學平台

　　我每星期的教學都會拍下一些影片作宣傳，另外再拍下一些教學內容，放上一些免費開戶的教學網，方便一些不便出門，不能定時上堂的學生學習，和一些國外的粉絲，每段片的收費亦十分便宜。

　　隨時隨地、靈活有效、個人掌握學習主動權　有網際網路的地方就可以上網路課堂！時間、地點，隨學生安排。我亦試過網上學習，可以放慢導師的動作去學，十分有效。

　　我們拍攝的影片數量差不多的時候，還可以推出Online DVD 供購買。

把目標宣佈

軍用菲律賓武術

把你想做的事，想達成的理想，周圍同親戚朋友講，放上 facebook, IG，甚至乎同你心儀的對象講，如果你還沒有女朋友，這方法十分湊效，因為你做唔到會好冇面，會令你有壓力、動力去做。

另外就是定下一些中短期目標，而我自己為例，幾年前突然收到消息，我弟弟抽到全程馬拉松的參與機會，但撞了期不能出席，只剩下一個月的時間，我便應承參與，其實我最多也只跑過 10 公里（*等同去送死*），因為時間不多，我定下了目標，全程為 42 公里，總時間為 6 小時，我大約四小時內一定要完成 30 公里，之後的 12 公里便用兩小時慢慢行，但 30 公里對我來說其實也很多，我的腳不是太好，不適合跑馬拉松，只剩下四星期最後一星期不會作長跑，以休息拉筋為主，所以我訂了兩星期內必須能一次過完成 30 公里，有了基本的計劃，當刻我便立即開始訓練，我就開始想究這一星期我要完成多少公里，我以 4 小時內計算，看看自己能跑到多少公里，結果我「跑下行下」完成 23 公里，但因為跑到最後時落雨，不慎病倒了，我立即休息了三天，（*沒有請假照常上班的*）當時怕自己再次生病，所以只輕輕跑了 5 公里便算，再休息了兩三天，訓練時間大約只剩下個零星期（*因最後一星期不作訓練*），再作

最後訓練，看看四小時內能完成多少，我記得大約完成了 28 公里，之後我便回家休息，結果用了 5 小時 50 分鐘完成全馬，總算對自己有交代。簡單來說，在定下長期目標的時候，想一想中期要到達到什麼，去到中期之前短期內要達成什麼，再不斷縮短距離（時間）去想，短期目標前，這一個月我要完成什麼，直至到「現在我要做什麼」。

最後，如果完全無方向怎樣開始，我建議先進入該行業打工，由低做起。

網上宣傳策略

這書不是講解網上宣傳策略，但認識這些策略確實對宣傳大有效益，也無需付款賣廣告，就算付費也大大提高了效益，這些方法適合香港的市場，即所謂的 SEO，但如果想打入大陸市場，玩法完全不一樣，大陸的網上營銷策略更為複雜，涉及大量「種草」技術（即播種），近年大熱平台主要有微信、小紅書、知乎及抖音等等，這裡不詳述。

SEO 是一種透過自然排序（無付費）的方式增加網頁能見度的行銷規律。SEO 包含技術與創意，用以提高網頁排名、流量，以及增加網頁在搜尋引擎的曝光度。

SEO 當中也有很多技術，可以從網頁上的文字（越多字越好），或著其它網站連結到你的專頁／網頁，但玩法也會隨時改變。

關鍵字

可以在查搜尋關鍵字之前參考 Google 的搜尋建議，或是使用關鍵字拓展工具收集資料，仔細整理後，你會得到一個完整的關鍵字列表。Google adwards 便是我以前常用的工具，現已改名為 Google Ads, 服務項目不變，同樣包含了關鍵字廣告、多媒體廣告及 YouTube 廣告，建議在網上宣傳自己生意的人使用，還有一些免費的工具可供使用，例如：LSIGraph、Keyword Tool、Google Keyword Suggest Tool 等等。

只要你能為行業創造價值，就已是值得做的生意，做生意有時不一定要做最大的，先累積一些彈藥、經驗、名氣和人脈，之後再轉型也可以，有時候夕陽行業是機會，人做你做的反而競爭太大。

當然這生意其實對很多人來說，只是「濕濕碎」，我本身是中小企老闆，其實一張單利潤已經比這盤武術生意多，武術在香港不值錢，人們在美容健身這類反而肯幾千、過萬簽卡去畀，但其實這也可算是一般「大生意」的縮影，重點是我只付出每星期兩至三小時去做，不投放金錢，不足一年有這樣的成績，你可説是「直頭HEA做」，大家不仿留意我，看看這盤武術生意，一年後怎樣，兩年後怎樣，我預算是五年內，我不用再教，便有不錯收益。

另外，這書其實是一個記錄，我這一年生涯，因這盤「輕鬆」生意，得到了榮譽獎項，出了兩隻DVD（有錢賺），傳媒訪問，知名度大大提高，開辦網上學校，建立了團隊，成件事算不錯，最重要，武術是我的興趣，我的心態是，去做運動，及練習我的技術。

送給家人

這書另一個目的是寫給我家人，首先是我爸，細個的時候，其實對他的印象不深，因為他工作到很晚才回家，很少時間見到他，到後來上中學，與他的關係不是

太好，當時進入了反叛期，而且與他接觸經常是因為我的「壞行為」，而且他經常直接說出我的缺點，令我的感覺十分差。

直到後來出國生活，關係才有改善。

其實當時也知道他是為了家庭而努力工作，在金錢方面他一直作出支持，只是我倆真的說話不多，除了公事和少量家事，幾乎沒有其他話題，其實要到近年，甚至乎孩子出生後，才真正明白他辛苦的地方。

孩子出生後，我們採用蒙特梭利的教學方法，除了對我自己有深刻的反省，亦反思自己與父母的關係。

其實上一代父母親不太注重孩子心靈上的溝通或自信上的建立，當然這些環境使然，我自己也不思進取，浪費了很多時間，在父親面前，很難表達自己，可能外表嚴肅，也經常令我有無形的壓力。

如此書為證，我會努力帶領公司更上一層樓。最後說一句，爸對不起！

另一位是我媽，其實他們已經可以不用工作，享受退休生活，但由於我唔生性，另到他們繼續要工作，多年來都要她擔心，希望他往後可以多點週遊列國，享受兒孫之樂。更要多謝我媽經常幫手照顧我兒子！

最後多謝我老婆，經常忍受我的脾氣，及對我的信

任，因為我不是一個容易相處的怪人。

寫給兒子的信

出這本書其中原因是作記錄，我小時候（中學時期）有三個夢想，

1. 製作音樂 CD，全部自己寫曲作詞，

2. 出版一本屬於自己書，

3. 成為武術教練，現在我已經成為武術教練，

雖然出不到音樂 CD，但也出了兩隻武術 DVD，而這一本便是屬於我的書，當你懂得閱讀後，希望你明白，如果你有興趣或想發展的任何事，一定要肯踏出第一步，很多事情沒有想像的複雜，失敗了便能獲取經驗，不要害怕挑戰難題，遇難題掙扎是一個很好的磨練，當開始了一件事，便不要輕言放棄，設定目標，做到有一定成積才離開，因為年輕有犯錯及嘗試的本錢。

完

軍用菲律賓武術

WP155

作者資料

系　　列／ 運動武術系列
作　　者／ CHOI Wai Tak
　　　　　 facebook search : ptk.backstab 或 軍用菲律賓武術
　　　　　 youtube search : Pekiti Tirsia Kali Backstab
　　　　　 Instagram search : ptkbackstab

出　　版／ 才藝館
　　　　　 地址： 新界葵涌大連排道144號金豐工業大廈2期14樓L室
　　　　　 Tel : 852-2428 0910　　　　　　 Fax : 852-2429 1682
　　　　　 web : https://wisdompub.com.hk　 email : info@wisdompub.com.hk
　　　　　 facebook search : wisdompub　　 google search : wisdompub
出版查詢／ Tel : 852-9430 6306《Roy HO》

香港發行／ 香港聯合書刊物流有限公司
　　　　　 地址： 香港新界大埔汀麗路36號中華商務印刷大廈3字樓
　　　　　 Tel : 852-2150-2100　　　　　　 Fax : 852-2407-3062
　　　　　 web : www.suplogistics.com.hk　 email : info@suplogistics.com.hk

台灣發行／ 貿騰發賣股份有限公司
　　　　　 地址： 新北市中和區中正路880號14樓
　　　　　 web : http://namode.com　　　　 email : marketing@namode.com
　　　　　 電話：+886-2-8227-5988　　　　 傳真：+886-2-8227-5989

網上訂購／ web : www.openBook.hk　　　　 email : cs@openbook.hk

版　　次／ 2019年6月初版
定　　價／ (平裝) HK$88.00　　　　　　　 (平裝) NT$380.00
國際書號／ ISBN 978-988-77657-0-4
圖書類別／ 1.武術　2.運動
　　　　　 ©CHOI Wai Tak

免責聲明：本書刊的資料只為一般資訊及參考用途，雖然編者致力確保此書內所有資料及內容之準確性，但本書不保證或擔保該等資料均準確無誤。本書不會對任何因使用或涉及使用此書資料的任何因由而引致的損失或損害負上任何責任。此外，編者有絕對酌情權隨時刪除、暫時停載或編輯本書上的各項資料而無須給予任何理由或另行通知。

本書如有破損或缺頁，請寄回出版社更換。